HOW TO WEAR

JEWELRY

時尚飾品搭配學

55個經典法則

展現獨到穿戴品味

吉妮·李 Jinnie Lee ✦ 著

茱迪斯·凡登霍克

Judith van den Hoek ✦ 繪

韓書妍 ✦ 譯

CONTENTS
目錄

前言
INTRODUCTION
4

前言
INTRODUCTION

自古以來珠寶一向具有象徵意義，同時也是最能展現創意的裝飾品。從古埃及人深信具有避邪功能的護身符，到因為香奈兒女士情有獨鍾而鹹魚翻身的珍珠長鏈，珠寶的功能與造型逐漸轉變，閃爍的光芒卻不曾消退。

在《時尚飾品搭配學》中，每個人都能找到適合自己的風格。從華麗搶眼的主角級珠寶、趣味十足的無厘頭小配件，到經典材質的成套珠寶，本書示範項鍊、手環、耳環、胸針、戒指及其他飾品創意獨具的搭配方式。無論妳是平價飾品的收集狂，或是準備入門珠寶收藏的新手，這本書絕對能是最精彩的靈感指南。

CHAPTER
ONE

指標風格

SIGNATURE STYLES

經典造型 + 穿搭靈感

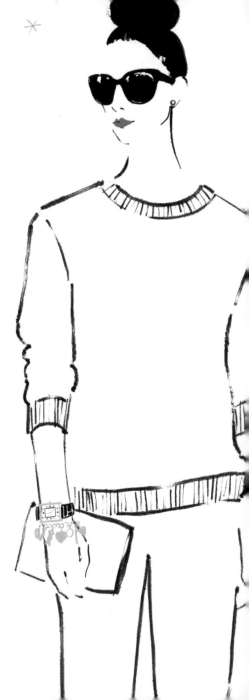

就是經典
SIMPLY
CLASSIC

———

高雅的珍珠、點綴的品味鑽石，以及精挑細選的腕錶或手環，這些經典飾品永不退流行。無怪乎數十年來，單圈珍珠項鍊和鑽石耳環一向是夢寐以求的必備雋永配件，能使任何造型看起來更加高貴雅緻。

代表性單品

珍珠項鍊 // 鑽石耳針 // 珍珠胸針 // 金色手鐲和 C 型手環 // 網球手環[1] // 幸運掛飾手環 // 紋章戒

註1：整排同尺寸鑽石串起的手環。

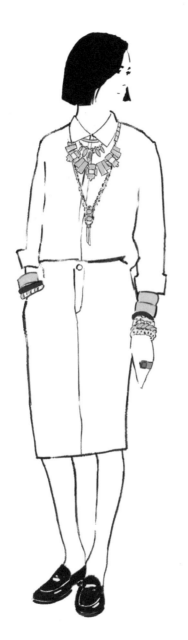

極致裝飾
CURATED COSTUME
———

多 即是多,裝飾不設限,
包括閃亮的手環、堆
疊的幾何形戒指、混搭古董
胸針,還有超搶眼大項鍊。
但可別將這群喜愛閃亮搶眼
飾品的族群,與品味粗淺或
懶惰畫上等號!每件單品皆
精挑細選,全部穿戴上身
時,整體搭配簡直就像一件
藝術品,絕對值得細細欣
賞。

代表性單品

雞尾酒戒指 // 大假頸項鍊 // 超
大胸針 // 半寶石多圈項鍊 // 可
疊戴手鐲

藝術氣息
ARTFULLY
MINDED

———

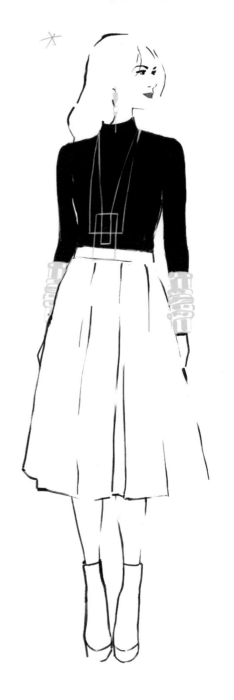

幾何形項鍊墜飾、抽象形垂墜耳環、有稜有角的戒指——這些首飾單品幾乎可被視為現代藝術品。造型大膽的配件可讓一身黑的裝扮更有型,或為色彩繽紛的穿搭增加深度。精選的飾品穿戴在身有如一場展覽,而穿戴者即是策展人

代表性單品

幾何形項鍊墜飾和戒指 // 方形手鐲 // 抽象形別針 // 大理石花紋 // 立方體切割寶石

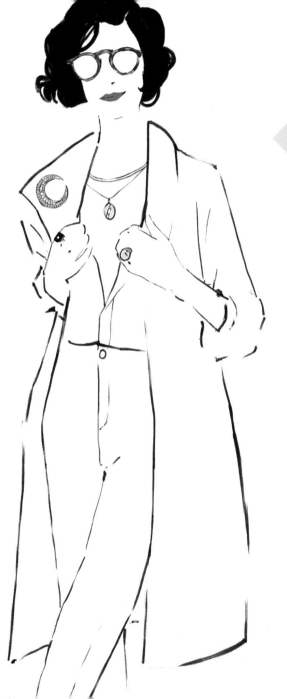

<div style="text-align: center;">

古董新搭
UPDATED HEIRLOOM

</div>

刻有紋樣的老戒指、代代相傳的寶石首飾、在跳蚤市場挖到美得令人屏息的寶貝——這些無價的傳家之寶充滿個性。無論單獨佩戴或與現代飾品混搭,古董單品絕對能讓整體造型超越流行,更加雋永。

代表性單品

古董戒指和項鍊 // 悼念飾品[2] // 寶石(縞瑪瑙、月光石、綠松石) // 金色墜盒 // 老胸針

註2:為紀念逝世者而配戴的首飾。

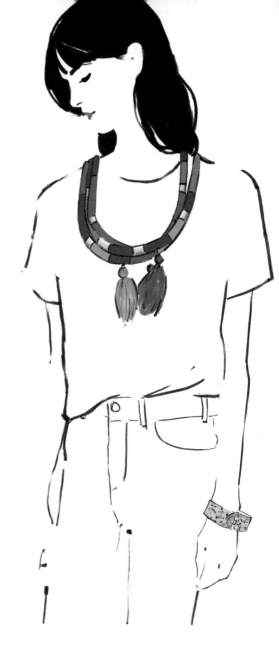

時髦DIY
DIY CHIC

———

自製串珠項鍊、投入感情編織而成的友誼手環、跟小型工作室訂做的戒指……最棒的飾品,是那些由設計者滿懷感情以手工完成的。DIY 飾品捲土重來,無論是網路或實體商店,都能找到獨一無二的設計,這些手作配件很可能就是未來的經典。

代表性單品

編織項鍊和手環 // 鑄模金屬耳環 // 木製手鐲和胸針 // 玻璃和陶珠項鍊 // 友誼手環

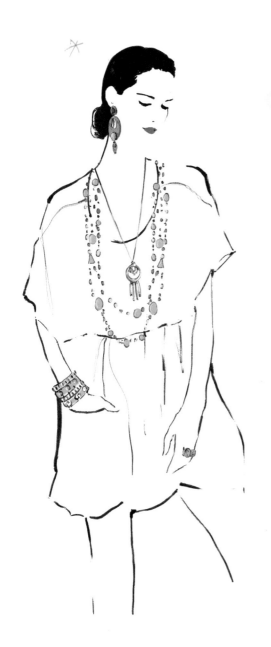

現代波希米亞
MODERN BOHEMIAN
———

現代波希米亞風格既時尚又不受拘束,兼容並蓄且不失趣味。從少許鮮豔的綠松石、斑駁的氧化銀飾,到繽紛的超長串珠項鍊,這些單品玩心十足地混搭來自世界各地的元素,創造出完美又有型的波希米亞意象。

代表性單品

西部和部落風紋樣 // 綠松石和串珠項鍊 // 皮革和銀製 C 字手環 // 水晶項鍊墜飾 // 髮帶

CHAPTER
TWO

項鍊
NECKLACES

多層次＋變化

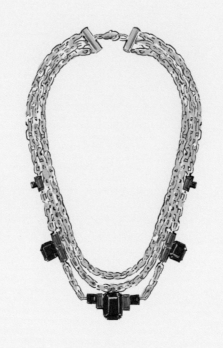

項鍊是最能完成整體造型感的配件。
色彩繽紛的主角級項鍊,可為素簡穿著增添特色與趣味;
精心搭配的金鍊與珍珠項鍊的高雅氣息滿分;
多層次佩戴的串珠項鍊、方格鍊及項鍊墜飾,
則透露出佩戴者的個性和品味。

以下是妳不可不知的常見項鍊款式：

金屬項鍊（CHAIN） 串成長條狀的小金屬環，是項鍊的基底，可以單獨佩戴或搭配墜飾。

珍珠項鍊（PEARL） 產自牡蠣與部分軟體動物，閃閃發亮的珍珠以線串起，有各種不同長度。

貼頸項鍊（CHOKER） 這種項鍊款式非常簡單，通常以皮革、織品或輕薄的金屬製成，緊貼頸部中央。

墜飾（PENDANT） 掛在項鍊上，作為裝飾的小飾物。

圍兜項鍊（BIB） 這種貼頸的短項鍊形似圍兜，極富裝飾性，通常由一連串的互扣環圈聯繫著。

假領項鍊（COLLAR） 這類項鍊緊貼著領口，有著襯衫領子的造型線條。

主角級項鍊（STATEMENT） 極度搶眼誇張的項鍊，綴滿各色飾物或寶石，吸睛度滿點。

多圈項鍊（MULTI-STRAND） 以鍊釦串聯起來的數條珍珠鍊或金屬鍊組成的項鍊。

這個章節將會讓妳重新思考如何搭配珍珠，學會絕對不會出錯的方式來疊戴小巧雅緻的項鍊，以及領型與項鍊的最佳組合等技巧。

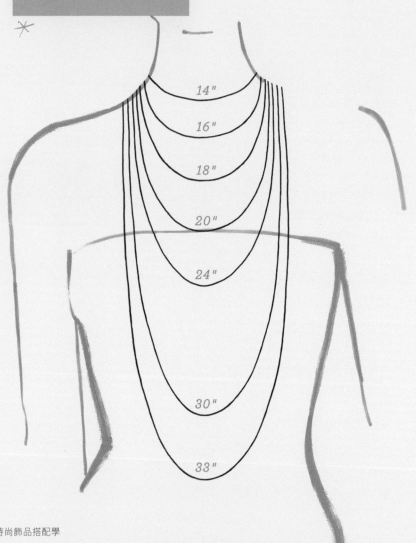

最佳長度
Great
LENGTHS

14"

16"

18"

20"

24"

30"

33"

無論是為了晚間約會要佩戴的項鍊，或是搭配多層次穿著的項鍊，以下的簡易指南讓妳不出錯。

14" 貼頸式 CHOKER
頸圈型項鍊，緊貼頸部中央。

16" 假領式 COLLAR
假領項鍊輕鬆地落在脖子底部，顯而易見地，使整體造型有如穿了襯衫。圍兜項鍊的長度大多是屬於這種。

18" 公主式 PRINCESS
公主鍊比前兩者略長，落在上胸，較無壓迫感。許多主角級項鍊和項鍊墜飾都屬於此長度。

20-24" 日間式 MATINEE
日間項鍊的長度通常落在胸口上，正如其名，是比較偏向休閒的午後裝扮。串珠項鍊和較長的項鍊墜飾大都屬於這種。

30" 歌劇式 OPERA
歌劇鍊落至胸線下方，較適合正式的裝扮。長項鍊和珍珠長鍊都是這樣的垂墜長度。

33" 套索式 ROPE/LARIAT
長度最長，同時也是最令人印象深刻的項鍊款式，一路垂掛至腰際。老式項鍊通常屬於這種令人驚豔的長度，不需解釦就能戴上，且可繞頸兩圈。

如何疊戴

How to
LAYER

1

從最細巧的單品開始。戴上最輕短細緻的項鍊，然後依照尺寸和長度層層戴上。

2

項鍊之前保留間隔。讓每條項鍊之間保有些許空間，不過間隔的寬窄不需一致，只要小心不要重疊即可。注意右圖第二條橫條墜飾項鍊與第一條項鍊間隔約1.2公分，但是第三條則與第二條距離2.5公分。

3

混搭不同的金屬和質感。方格鍊、金屬條、串珠鍊及小顆寶石，隨性混搭各種金屬與風格。注意右圖下面數來第二條的串珠項鍊，讓主要以金屬鍊為主的造型增添不同質感。

4

以大型墜飾作為整體造型的重點。鍊子最長且墜飾最大的項鍊，必須在層次搭配的最下方，使整體造型安定有重點。如果試圖在項鍊墜飾下方加上另一條項鍊，項鍊之間的距離就會顯得不平衡。

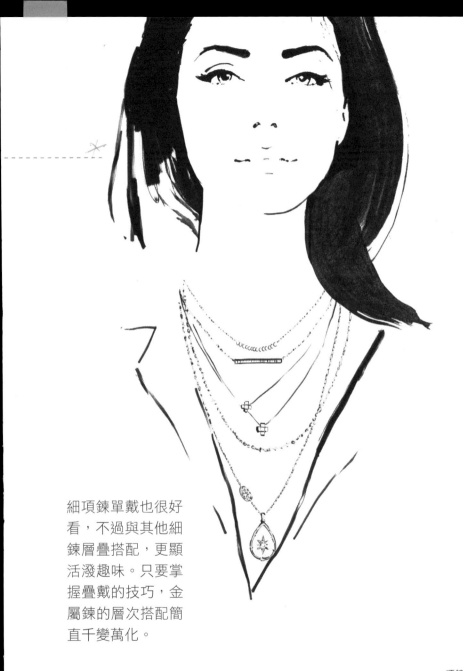

細項鍊單戴也很好
看，不過與其他細
鍊層疊搭配，更顯
活潑趣味。只要掌
握疊戴的技巧，金
屬鍊的層次搭配簡
直千變萬化。

材質混搭

1

選擇基礎單品。先戴上最醒目的主角級項鍊，作為整個造型的基礎。基礎單品會比其他項鍊更具分量感，因為它就是放在正中央該被好好欣賞的單品。右圖示範的造型中，從上方數來第二條最引人注目的華麗項鍊，就是基本款的單品。注意這件單品為整體增加多少分量感，少了它，造型就不會如此完整有力。

2

以基礎單品為中心層疊搭配。接下來，選擇兩條金色粗項鍊創造層次感，一條在基礎單品上方，另一條長度則恰恰落在下方。項鍊一定會有重疊的部分，但只要不完全重疊就無妨。（要是寶石和老式串珠碰壞了，會讓妳心痛得要命！）

3

加上幾條輕鬆的細鍊。最後掛上一兩條長短有致又造型簡單的金屬細鍊，為熱鬧非凡的頸部增添深度，完成整體造型。選擇麥穗鍊或方格鍊較理想，其厚實的形狀與質地搭配效果最好。

四季穿搭

How to Style by
SEASON

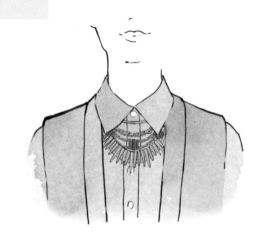

秋季 ▶

造型大膽的主角級項鍊
是絲滑襯衫的最佳拍檔,
營造完美的秋季材質對
比。戴上妳的主角級貼
頸項鍊,凸顯類似圍兜
項鍊的特色。

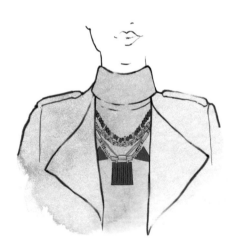

◀ 冬季

選擇足以和冬季大衣分庭
抗禮的大項鍊,搭配粗毛
線針織高領毛衣,完成整
體造型的分量感。

雖然主角級項鍊的造型誇張華麗，但其實是不分季節的好搭單品。此處示範如何在各種季節搭配此類項鍊。

春季 ▶

春天是百花爭鳴的季節，戴上綴滿珠寶的主角級圍兜項鍊，讓明亮的直筒短洋裝更加繽紛光彩，或者搭配簡單的白T恤，為休閒造型增添活潑感。

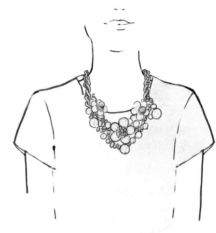

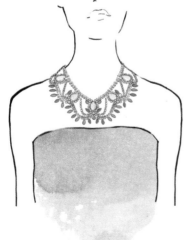

◀ **夏季**

頌讚夏天燦爛陽光的最好方法，就是選擇鮮豔搶眼的主角級項鍊。不過，佩戴一條即可（以保持涼爽），並搭配最適合夏天的露肩上衣。

領型指南
NECKLINE
Cheat Sheet

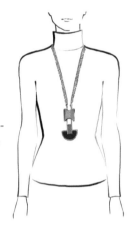

 高領 ▶

以長項鍊搭配高領，可拉長上半身的線條。

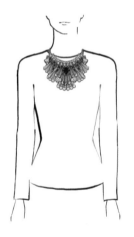

◀ **小圓領**

圍兜項鍊最適合當成「圍兜」來佩戴，也就是搭配簡潔的小圓領，營造第二層領子的效果。

露肩 ▶

各個角度都有可看性的華麗項鍊，最適合搭配露肩上衣。

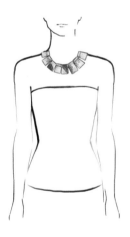

如果不知道該如何搭配各種領型與項鍊（或是展示心愛項鍊的最佳方式），這些示範就是最好簡單的教戰守則。

方領 ▶

若想要讓方形的墜子成為視覺焦點，線條與其相呼應的方領上衣再適合不過了，這種領形跟墜子的幾何造型是完美的搭配。

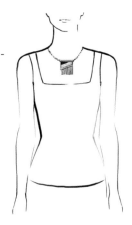

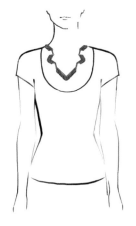

◀ **大圓領**

裝飾感強烈的 U 形項鍊，最好搭配弧度相似的大圓領，如此一來，領形就不會破壞華麗的項鍊墜飾。

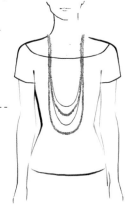

船型領 ▶

小露香肩的寬船型領加上串珠長鍊，是充滿驚喜的搭配方式。

如何穿戴珍珠
How to Wear
PEARLS

打結

通 常我們不鼓勵將飾品打
結，但珍珠長鍊則不然，
這種作法輕輕鬆鬆就能為素淨
的項鍊帶來變化。

穿搭技巧
如果妳是長褲套裝的愛好者，
珍珠項鍊可以為這類穿著添入
些許女人味。將珍珠項鍊打結，
保持整體造型的流線感。

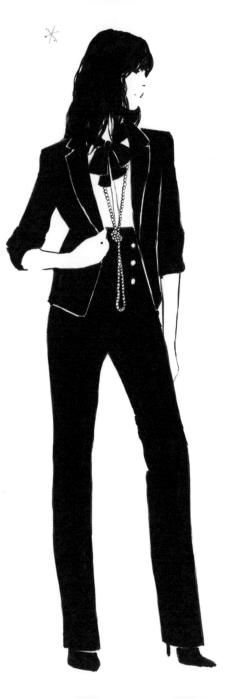

珍珠雖然秀氣雋永，但有時也予人過度正式的印象，因此我們將珍珠長項鍊打結，為經典增添新意。

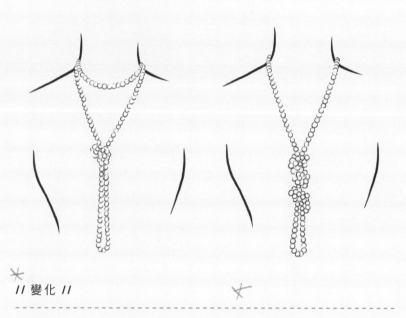

// 變化 //

1 珍珠項鍊在頸部繞兩圈，接著將下圈調整至日間式項鍊的長度（約 50 公分）。下圈打結，做出類似鬆領帶結的造型。

2 如果不喜歡單結，不妨將珍珠長項鍊打數個結，試試珠串錦簇的感覺。將同一個結纏繞數次如雪球，或是打成一串大小規律的珠結，效果都很好。

加上別針

加上別針或胸針，將珍珠項鍊提升至另一個境界。選用適當尺寸的金屬別針，或顏色低調的半寶石胸針。

穿搭技巧

加上胸針裝飾的珍珠項鍊，為嫻淑的整體裝扮錦上添花。珍珠和寶石的組合，輕鬆就能讓素淨的洋裝增添更多小細節。

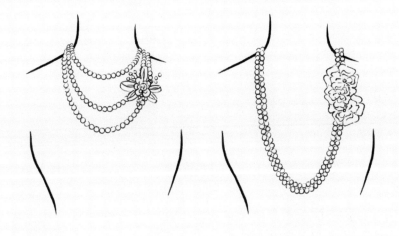

1 將珍珠項鍊繞三圈，調整成不同
長度，接著將花形的首飾或珍珠
胸針直接別在毛衣上，固定項鍊
圈的長度。

2 珍珠項鍊繞兩圈，皆調整至歌劇
式項鍊的長度，然後以單一花形
胸針將之固定在通常佩帶胸針的
位置即可。

扭轉

隨性扭轉珍珠項鍊，現代感立刻升級，整體打扮超有型！

穿搭技巧

西裝外套加毛衣的組合，只要加上扭轉珍珠項鍊，馬上活潑起來。此外，還可在襯衫的領子下與寶石項鍊疊戴，更添整體層次感。珍珠絲緞般的光澤和閃亮的寶石，形成完美對比。

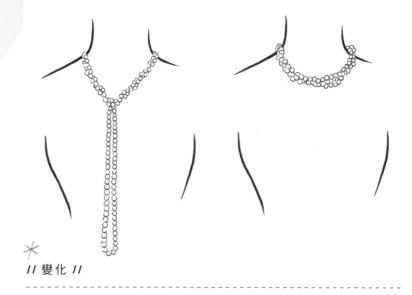

1 妳一定看過這個基本的珍珠長鍊戴法,同時也是最常見的繫圍巾手法:將項鍊的一端穿過另一端的鍊圈後拉出。若想為這個造型增加趣味與動感,只需扭轉項鍊上半部數次,使其貼緊頸部即可。

2 珍珠長項鍊對折後,抓住兩端反方向扭轉,直到長度縮短,穿戴時輕輕掛在脖子上。將項鍊繞著頸部,以胸針或別針當作鍊釦使用,在頸後連接項鍊兩端即可。

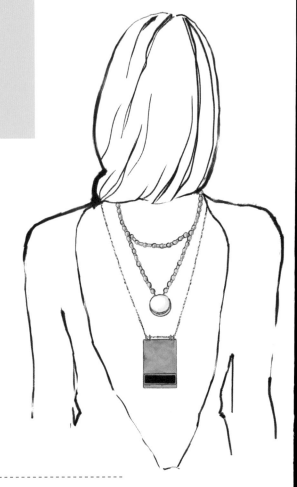

如何穿戴
反轉項鍊
How to Wear a
REVERSE
NECKLACE

背鍊、反轉項鍊、背
垂鍊……隨便妳怎麼
稱呼它，效果強烈的
反轉風格，是反戴珍
珠項鍊香奈兒女士的
最愛。切記，此造型
的重點在於炫耀背後
的美麗裝飾，因此建
議將頭髮往前梳或全
部盤起。

大型墜飾 ▶

- -

只戴二至三條中型項鍊，整體保持極簡。選擇一條
短項鍊和一條長項鍊，間隔約 2.5 公分。接下來就
盡情展現妳的創意，嘗試不同的墜飾形狀與金屬鍊
紋路。

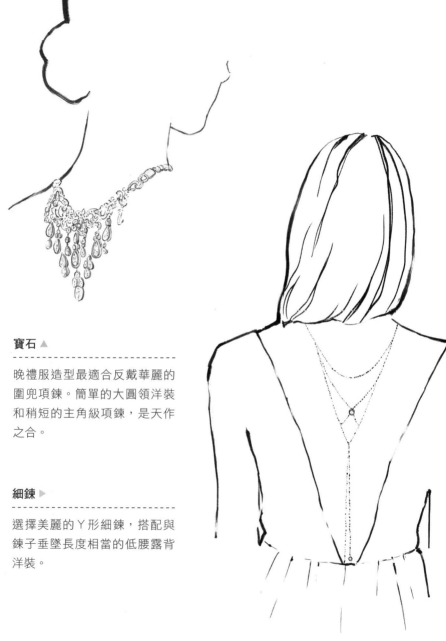

寶石 ▲

- - - - - - - - - - - - - - - - - - -

晚禮服造型最適合反戴華麗的
圍兜項鍊。簡單的大圓領洋裝
和稍短的主角級項鍊，是天作
之合。

細鍊 ▶

- - - - - - - - - - - - - - - - - - -

選擇美麗的Ｙ形細鍊，搭配與
鍊子垂墜長度相當的低腰露背
洋裝。

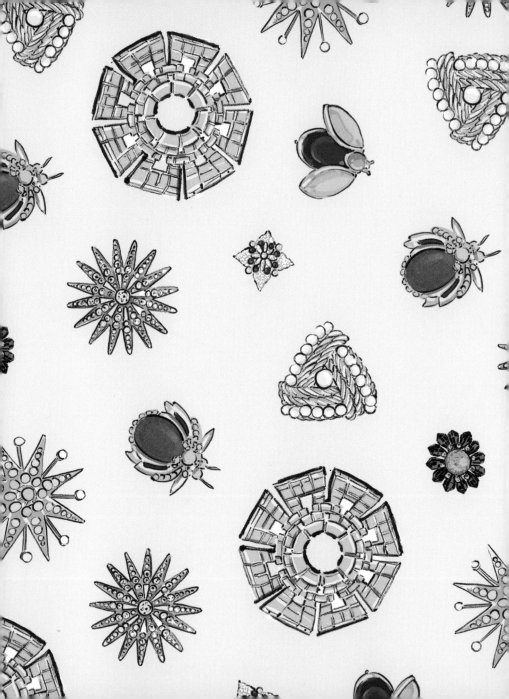

CHAPTER
THREE

胸針
BROOCHES

單戴＋混搭

胸針和徽章
是最考驗工匠巧思與手藝的珠寶，
不僅是美麗的裝飾品，
也是俱樂部和社團的識別、傳家之寶，
更是實用的配件，以風格獨具的方式扣緊衣物。

以下是妳不可不知的常見胸針款式：

一字（STICK PIN） 精緻小巧、大頭針造型的胸針，以較長的針固定在衣物上。

浮雕（CAMEO） 飾有複雜精巧的浮雕，通常是女性的側面肖像。傳統上以縞瑪瑙或瑪瑙等半寶石雕製。

環狀（ANNULAR） 圈型的胸針，別針部分穿過中央。

髮絲（HAIR） 這類別針內裝逝去的親人或愛人的頭髮，又稱為悼念珠寶。

老式（VINTAGE） 來自過往年代的胸針。

徽章（LAPEL PIN） 小型琺瑯胸針，通常佩戴在夾克或外套的領子上，作為組織成員的識別。

這個章節將會介紹如何充滿創意地佩戴各式胸針，提升服裝造型感，為胸針注入新生命，佩戴在意想不到的地方。

如何混搭胸針

How to
CLUSTER
BROOCHES
———

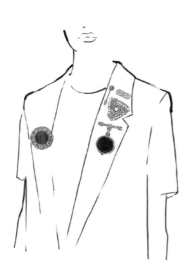
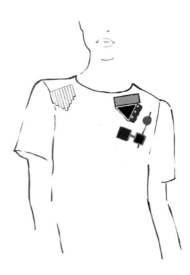

金色老式胸針

在西裝外套領子別上任意數量的
金色老式別針（選擇虎眼石、珍
珠、寶石及太陽形一字別針），
就能輕鬆讓通勤裝扮的品味度瞬
間升級。

幾何感

強烈大膽的幾何、不對稱或撞色
胸針，為太過平實的服裝造型注
入些許活力。

無論妳是老式半寶石胸針的愛好者，或偏愛花朵造型，都能找到屬於自己的胸針。

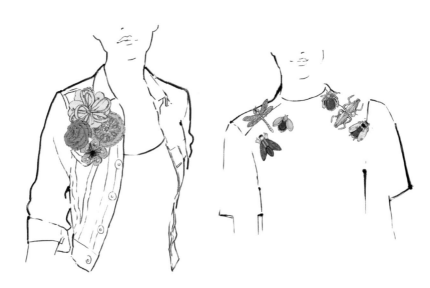

花形

來場花園派對，讓花形胸針在輕便夾克上綻放吧。搭配牛仔夾克等布料較粗獷的服裝，可降低花形胸針的嬌貴氣質，讓整體呈現休閒感。

昆蟲

沒人喜歡肩膀上爬滿小蟲，但綴滿珠寶的小昆蟲可不一樣。在白色上衣等單色服裝上佩戴幾只昆蟲別針，絕對話題度滿點。

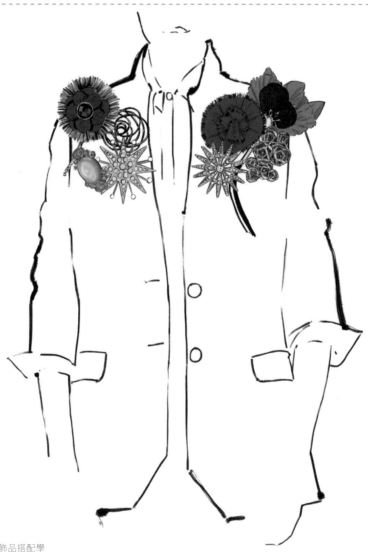

這種搭配法的真諦，就是要極盡顯眼炫耀之能事。將大量胸針別在肩膀上和胸前，一舉做出強烈的視覺效果。

--

1

穿著硬挺的西裝外套。選擇厚實的布料如重磅毛呢、燈芯絨或丹寧等製成的夾克，較能承受胸針的重量。

2

混搭金屬胸針。選擇相似的金屬材質，例如整體皆為銀色、銅或金色較有一致性，或者混合亮面和霧面的金屬創造對比。

3

從重點單品開始佩戴。混搭大量胸針造型時。先將兩個最大的主角級胸針分別別在西裝外套兩邊，使其成為造型的重點。

4

在重點胸針周圍加上較小的別針。分別在西裝外套的兩邊別上中型胸針，並且與重點胸針之間留下些許空間，最後以小別針填滿空隙，完成造型。

5

創造對稱感。使西裝外套兩邊的胸針形狀盡可能保持對稱，平衡造型。換句話說，在外套兩邊分別別上數量相同的中型和小型胸針。

6

極盡混搭之能事。選擇各式各樣的材質，如鑽石胸針、珍珠別針、現代感的設計、老式花樣，以及各色寶石，完成整體造型主題。

如何穿戴
領夾＆帶鍊胸針
How to Wear
COLLAR PINS+
CHAINS
────────

尖領夾 ▶

- - - - - - - - - - - - - - - - - -

在襯衫的領子上各別上一個尖
領夾，既能為正式襯衫增添亮
點，又是低調的裝飾。項鍊則
越少越好，以免搶了領夾鋒頭。

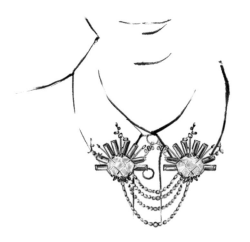

◀ 華麗繁複的帶鍊胸針

- - - - - - - - - - - - - - - - - -

在牛津襯衫的領子別上有數
條金屬鍊且裝飾感強烈的華
麗帶鍊胸針，創造極致的領
上風情，頓顯優雅正式。

讓襯衫充滿活力並不容易。將襯衫釦子全部扣上，別上圖中示範的領夾，輕輕鬆鬆就使造型升級。

珠寶領夾 ▶

如果沒有領尖夾，可選擇兩個一樣的翻領胸針或是能別在領子上的小型胸針。鑽石或銀胸針在絲質襯衫上，簡直美呆了！

◀ **簡潔的帶鍊胸針**

潔淨純白的牛津襯衫領子，一別上簡單的帶鍊胸針，造型立刻變得引人注目。如果將白襯衫紮進黑色長褲中，更能突顯別針的特色。

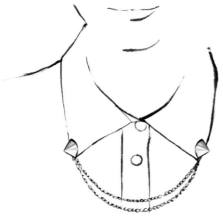

四季穿搭

How to Style by
SEASON

─────

春季 ▶

- -

拿出妳的琺瑯花型胸針，別在心愛的洋
裝領口，創造繽紛有致的裝飾效果。

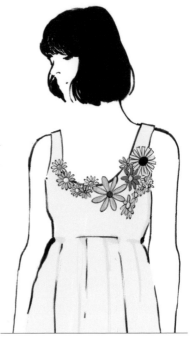

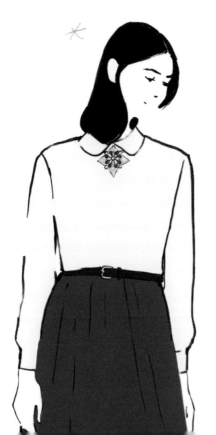

◀ 秋季

- -

想為秋季毛衣增添個性，鑲有寶
石的老式胸針是不二之選。胸針
直接別在襯衫領子下方，緊緊束
住領口。

下圖示範如何以別針搭配各個季節的服裝。無論將自己以層層衣物裹起或是打扮輕簡，胸針都能為各種衣著裝扮畫龍點睛，成為造型重點。

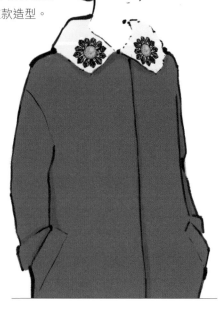

冬季 ▶

將成對的超大胸針別在大衣領子上，創造大膽搶眼的風格。細緻的小胸針較容易受損，因此厚重的大胸針最適合這款造型。

◀ 夏季

夏天的造型就是要俐落輕便，若穿著有領襯衫，以帶鍊胸針點綴領子尖端即可。

如何穿戴
胸針&項鍊
How to Wear
BROOCHES +
NECKLACES

如果上半身的衣物或毛衣上
只有一個胸針，多少顯得有
些孤零零的。適時加上一條
項鍊，將整體穿搭提升到另
一個層次。

大顆寶石

選擇主角級項鍊搭配老式寶石胸針，加強
閃爍耀眼的程度。與其將胸針別在胸前，
不如像領結一樣別在襯衫領口。綴滿寶石
的圍兜項鍊與胸針創造的對稱感，使整體
造型顯得特別洗鍊。

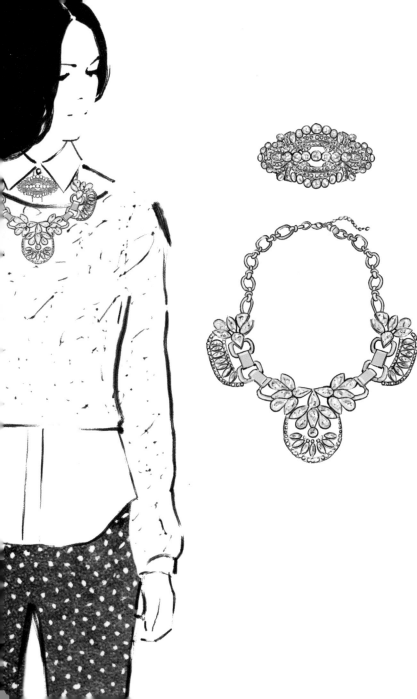

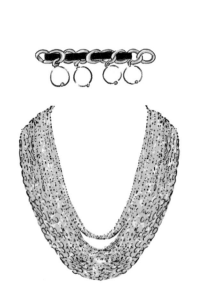

老式風華
- -
想要為珍珠、皮革、黃金製的經
典別針找個項鍊夥伴？粗獷的
多層金色項鍊絕對是個好搭檔。
這樣的組合效果很好，項鍊呼
應了別針的鍊狀造型及顏色。

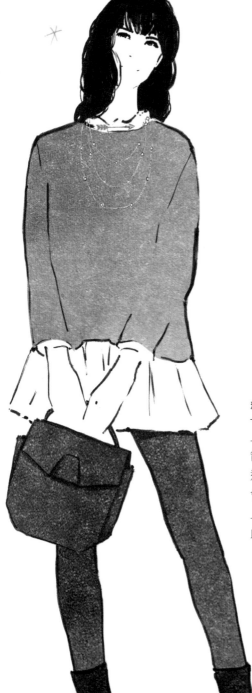

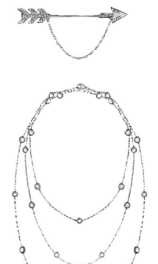

精巧層次

- -

上圖的精緻小別針——帶細鍊的
箭頭——單獨佩戴就很漂亮，不
過也因為太小巧，一不小心就
會被毛衣淹沒。為小型別針配
上一條多圈細項鍊，使兩者彼
此輝映，相輔相成。

別針的特殊用法

Put a Pin
ON IT

樂福鞋 ▶

為樂福鞋別上一對小巧的昆蟲造型別針，創造別緻的足下風情。比起皮革等其他材質，別針能夠安穩地掛在布製樂福鞋上，是這種搭配法的最佳選擇。妳總不希望一整天下來，移除別針的時候，把鞋子也毀了！

◀ 圍巾

在粗針織圍巾上別一只大型老式胸針，增添些許趣味感（還能順便讓圍巾乖乖待在原位）。將胸針別在側邊，完成低調的裝飾。

不要懷疑，就是如此簡單！發揮創意試著將胸針別在各種配件上，輕輕鬆鬆就能為它們錦上添花。

- -

帽子 ▶

在帽子上別一只造型獨特的別針，
平凡無奇的基本款配件立刻充滿個
性感。這個技巧四季皆宜，例如夏
天在草帽別上花朵胸針，冬季則為
毛帽加上一個老式寶石胸針。

◀ 頭髮

將別針固定在髮夾、小黑夾或髮插上，使其放在頭髮
上時不致滑落。另一個小技巧則是，將胸針別在緞帶
上，然後作為髮帶使用。

手環
BRACELETS

疊戴 + 混搭

手環是變化度極高的首飾配件，
依照各種不同風格，有時甚至可晉身造型主角。
藝術感強烈的大型 C 字手環、貴氣逼人的琺瑯手環、
塑膠手鐲和細緻的金手鍊，無論單獨佩戴、多層創意混搭，
或是戴滿兩隻手腕創造數大便是美的效果，
手環的搭配可能性無窮無盡，發揮妳的想像力吧！

以下是妳不可不知的常見手環款式：

C字手環（CUFF） C型的寬版金屬手環，可直接戴在手腕上。

手鐲（BANGLE） 通常為無法調整的圈狀手環，需穿過整隻手才能戴上。

手鍊（CHAIN） 金屬鍊狀手環，有各種風格款式，包括方形（box）、費加洛（figaro）、蛇形（snake）、麥穗形（wheat）及繩形（rope）。

幸運掛飾手環（CHARM） 粗金屬圈連結成的手環，上面掛滿幸運物和小裝飾。

鑽石手環（DIAMOND） 整圈單排鑽石的金屬細手環，又稱為網球手環（tennis bracelet）。

友誼手環（FRIENDSHIP） 多股色彩繽紛的繩結或紗線編織而成的 DIY 手環。

本章將教妳掌握疊戴手環的終極技巧、依照季節變化手環造型，以及搭配簡單皮手環的各種絕妙點子。無論妳想要裝飾空蕩蕩的手腕，或是希望來點不同於日常的手臂造型，一定能找到符合個人品味的手環風格。

如何疊戴
How to
STACK

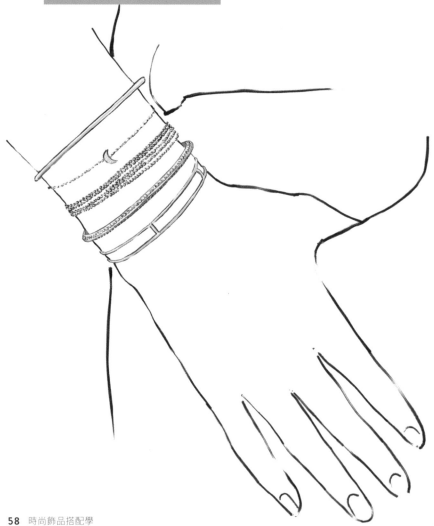

疊戴手鐲、手鍊、腕帶（strap）、幸運掛飾手環及 C 字手環，是混搭妳的手環收藏品最簡單的方式。無論偏好精緻的風格，或是希望堆疊數個主角級單品，利用以下造型技巧的步驟分解，讓手環穿搭再升級。

疊戴細手環

1

從最纖細的手環開始。選擇類似的手環，例如細手鍊、手鐲和 C 字手環等緊貼手腕的款式。太粗的手環會讓手腕顯得擁擠，也會太沉重。

2

混搭不同風格與材質。注意左圖中每個手環都稍有不同。選擇不同的款式，如手鍊、手鐲、鑽石手環，使造型更有變化。

3

依照手環鬆緊度保留些許空間。最好按照手環的鬆緊度來依序戴上。手鐲因無法調整尺寸，體積通常也較大，因此要戴在手臂較高處，至於較纖細且可調整尺寸的手環，則輕輕落在靠近手掌的地方。

4

鑽石不宜過量。所有疊戴細巧手環的技巧，關鍵在於精緻感和比例──最多只可選擇一條超級閃亮的手鐲，其餘則保持低調。

疊戴主角級手環

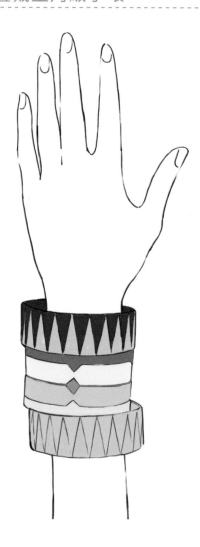

◀ **琺瑯手環**

- -

選擇手鐲。最多選擇三個寬度、設計與色系近似的手鐲，保持造型的整體感。

雙倍趣味。另一隻手臂也疊戴造型相似的琺瑯手鐲，創造對稱感。

穿上能襯托手環的服裝。琺瑯手環是休閒正式兩相宜的配件，無論身穿Ｔ恤或黑色小洋裝，記得選擇袖子較短的款式，一展精彩的手環。

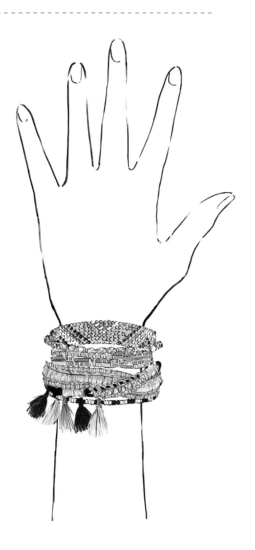

友誼手環 ▶

選擇奢華版的友誼手環。挑選保有 DIY 精神但是材質精美的手環，如色彩斑斕的絲線、金色串珠、流蘇等等。

隨興亂戴。同時混戴多個友誼手環，最重要就是輕鬆隨性的精神。套上多個手環，即使重疊也無所謂。

選擇和友誼手環相呼應的服裝。穿上古著 T 恤，套上牛仔外套，並把袖子捲起來搭配多彩繽紛的手環。

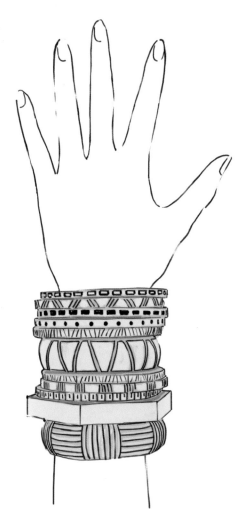

◀ 花紋手鐲

異中求同。若佩戴印花塑膠手鐲，選擇最大膽、搶眼的花紋盡情混搭，只要整體保持同一色系即可。

粗細有致。在較粗厚的寬版手鐲之間，穿插佩戴較纖細的款式。注意看左圖兩個最粗的手鐲，如何以彼此的間距維持錯落有致的比例。

搭配與手環相得益彰的服裝。選擇低調的單色洋裝使疊戴的手鐲成為焦點，或者反其道而行，大膽地穿上花紋相似的服裝。

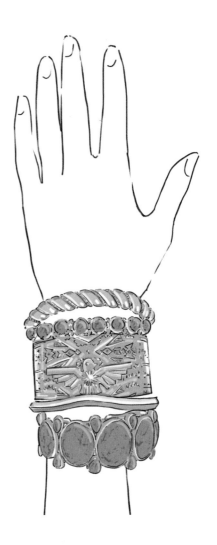

✳

美式西南風手環 ▶

- - - - - - - - - - - - - - - - - - -

選擇銀飾。營造西南印第安風情非常簡單：綠松石、銀，再加上印地安風格的紋樣就完成了！圖中的銀飾拋光程度不高，因此盡量選戴如鍍鎳和氧化銀效果等，不會過於閃亮光潔的款式。

技巧性地疊戴。選擇符合手腕粗細的手環，並交錯戴上不同粗細的款式。

搭配與手環相呼應的服裝。美式西南風格的多層次手環造型相當波希米亞，搭配飄逸花洋裝或流蘇皮衣外套最對味。

與腕錶搭配
How to Work in a
WATCH

首先，選擇一只基本腕錶，
圖中列出幾支必備款式，可
以變化出無窮盡的搭配組
合。

1

先選擇腕錶。依照個人服裝風
格，選擇一款搭配度最高的錶，
其材質必須能輕鬆融入妳的日
常穿著。一般常見的手錶選擇
包括皮革或塑膠錶帶、金屬或
綴有珠寶的錶鍊、大型或小型
錶面，以及指針式或電子式。

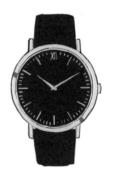

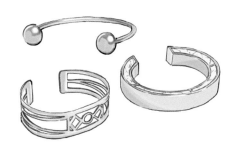

2

加上一只饒富趣味的 C 字手環。雖然 C 字手環的造型簡單，款式設計卻千變萬化。即使這是妳唯一的手環，它絕對是裝點手腕的可靠配件，更能為腕錶增色。

3

選擇一兩條精緻的手鍊。小巧細緻的金手鍊會乖乖待在腕錶上方，低調隱約的造型很適合日常服裝，簡簡單單就很漂亮。

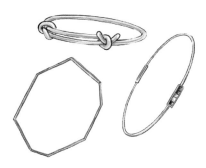

4

套上手鐲。單一尺寸意味著手鐲沒有棘手的釦頭，是腕錶／手環多層次搭配的必備單品。

四季穿搭

How to Style by
SEASON

冬季 ▶

- -

搭配冬季服裝時,選擇一兩
個寬版的奢華手鐲、C字手
環,疊戴在優雅的皮手套上,
最適合寒冷的天氣。

◀ 春季

- -

單獨佩戴結構感強烈的金屬
鏤空C字手環,呼應春裝的
輕盈感。

無論氣溫如何更迭起落，手環在穿搭中總有表現的機會！

夏季 ▶

輕薄繽紛就是夏季造型的不二原則！層層戴上小串珠手環和友誼手環，或其他不會讓手腕悶熱出汗的配件吧。

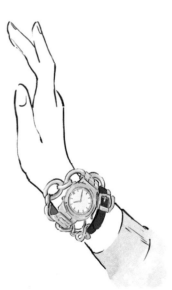

◀ **秋季**

多層次搭配超大金屬鍊手環、奢華感皮革腕帶，並加上玳瑁、木質等觸感溫潤地的材質，呼應秋天的大地色系。

如何穿戴
金色C字手環
Two Ways to Wear
GOLD CUFFS

———————

投資珠寶配件時,搭配性高
是最高原則。此處示範基本
款金色C字手環的兩種搭配
法,一款是週間的上班族造
型,另一款則是週末的休閒
打扮。

週間

- - - - - - - - - - - - - - - - - - - -

捲起牛津襯衫的袖子,戴上金色
C字手環,為辦公室穿搭增添些
許亮點。最後套上氣勢十足的西
裝外套,別忘了把袖子捲起來!

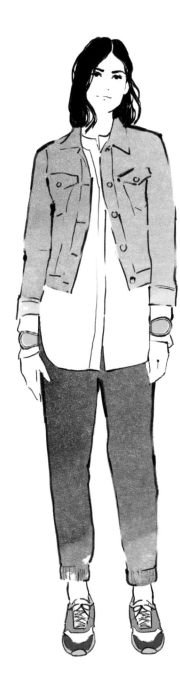

週末

在寬鬆的男朋友襯衫袖子外，直接戴上金色Ｃ字手環，然後套上輕鬆的牛仔外套，打造休閒的週末午後穿搭。

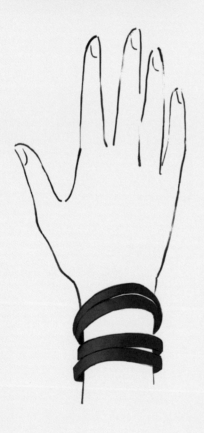

說到皮手環，大多數的人總會聯想到錶帶。的確，皮革的日常實用性使其成為不可或缺的配件，既比塑膠柔軟，又比金屬輕盈，還帶點手工氛圍。來看看怎麼將皮革融入日常的多層次手環搭配吧。

◀ **簡單的層次**
- - - - - - - - - - - - - - - - -
選擇幾條窄版的皮手環，層層戴上即可。

加入手鍊 ▶

混搭金屬與皮革，營造奢華
的馬鞍風格。由於皮手環顯
得較硬挺厚實，請選擇能夠
與其分庭抗禮的金屬手環，
大膽戴上粗獷的金鍊吧！

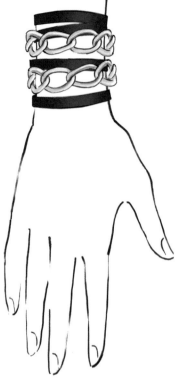

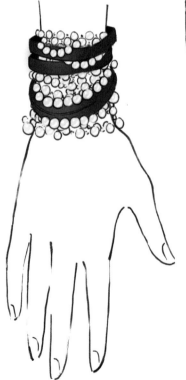

◀ 加入珍珠

這樣的混搭法既能讓皮手環顯
得較優雅，也能降低珍珠鍊的
貴氣。將一條皮手環和珍珠鍊
協調地繞在手腕上即可。

CHAPTER
FIVE

戒指
RINGS

疊戴 + 混搭

戒指極富裝飾感與象徵性，
尺寸雖小，卻可能承載許多意義。
從閃耀奪目的訂婚戒到傳統的紋章戒，
戒指經常是所有珠寶中，最私人的配件。

以下是妳不可不知的常見戒指款式：

訂婚戒（ENGAGEMENT） 這類戒指通常有一顆主鑽或寶石，象徵對婚姻的承諾。

婚戒（WEDDING BAND） 舉行結婚典禮後佩戴的戒指，表示已婚身份。

單石戒（SOLITAIRE） 鑲有單顆寶石的無花紋戒指。

忠貞戒／許諾戒（FIDELITY ／ PROMISE） 表示婚姻關係狀況的戒指，通常以交握的手或繩結來表現。

永恆戒（ETERNITY） 用寶石沿著戒環單行排列一整圈的戒指。

雞尾酒戒／裝飾戒（COCKTAIL ／ COSTUME） 裝飾感強烈的華麗戒指，鑲有一顆大型寶石或半寶石，通常不以昂貴材質製作。

古董戒（ANTIQUE） 歷史悠久的老式戒指。

指節戒（FIRST-KNUCKLE） 戴在手指第一節和第二節之間的小戒指。

紋章戒（SIGNET） 個人化的戒指，其上有象徵物、紋飾或姓名縮寫。

畢業戒（CLASS） 作為結社、團體或機構成員的識別。

本章將教妳如何維持細戒的比例、疊戴搶眼的裝飾戒又不顯累贅、將指節戒戴出門，以及其他許多搭配技巧。準備好讓指尖閃閃發光了嗎？這些搭配絕對超有型。

尺寸指南
The
SIZE GUIDE

訂做戒指、修改現有戒指，或因線上購買而無法親自試戴時，若你瞭解自己的戒圍，將會非常有幫助。

那麼，該如何找出自己的戒圍呢？取一張裁成細長條的紙，繞手指一圈後，做個記號。每隻手指的形狀皆不相同，因此務必測量欲佩戴戒指的那隻手指。

以公分為單位，測量手指周長後，對照右頁的戒圍表。如果測量結果介於兩個尺寸之間，建議選擇較大的尺寸。（指節戒也適用這種測量方式。）

經過一整天的活動，雙手自然會較剛起床時大，因此，在傍晚測量戒圍會較精準。

5號
15.7 mm

6號
16.5 mm

7號
17.3 mm

8號
18.2 mm

9號
18.9 mm

10號
19.8 mm

11號
20.6 mm

12號
21.3 mm

13號
22.2 mm

14號
23.01 mm

15號
23.83 mm

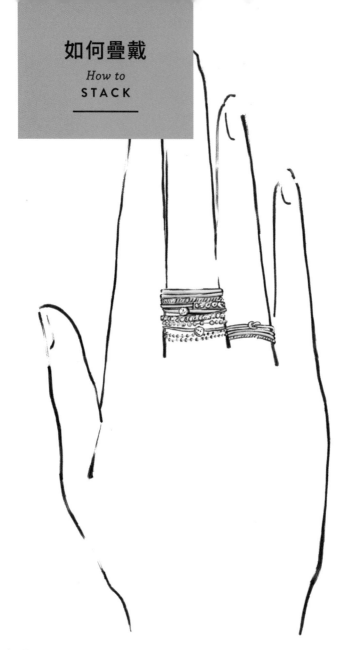

即使戒指相對而言屬於小型配件，卻能為各種造型帶來極大的影響。戴上琳琅滿目的裝飾戒，盡情展現大膽搶眼的造型，或是錯落有致地戴上金色細戒，呈現低調甜美的一面。以下就是疊戴戒指的技巧。

疊戴細戒

1

選擇適合疊戴的款式。精彩地疊戴細戒的關鍵，在於豐富的質感和變化。細金屬鍊戒、（串珠、方形或圓形）金屬絲戒、小巧寶石戒，皆能協調地創造出完美有力的疊戴造型。

2

混搭戒指。選出欲佩戴的戒指後，就開始堆疊吧！雖然戒指的次序沒有硬性規則，不過造型相異的戒指之間，最好還是保持些許距離。例如左圖，請注意寶石戒指和串珠戒指之間，安插了幾個造型較簡單的指環。

3

疊戴在指節之間。疊戴戒指的寬窄，取決於手指的長短。如果想要疊戴多款戒指（如左圖的中指），不要高於指節，以便手指能夠活動自如。若手指較短，可能就要減少疊戴的數量了。

4

巧妙配置與其他手指的比例。若一隻手指上戴滿戒指，其他手指則保持低調，每指至多戴二到三個戒指。

材質混搭

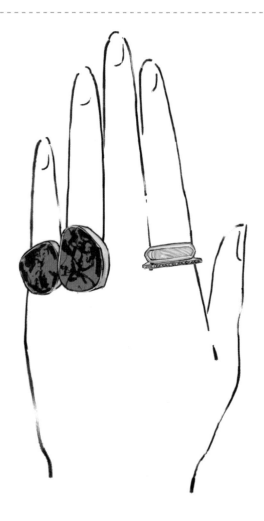

1

選擇彼此協調搭配的主角級戒指。包括裝飾戒、寶石戒、各種金屬戒，及不同寬度的指環。大膽挑選各式各樣的造型吧！

2

兩隻手各選定一個重點戒指。最大的主角級戒指戴在中指上較理想，如此一來，就能在周圍隨意配置其他戒指。右頁圖中，右手的重點戒指為超大型老式三石戒（左手上則是無名指的雙石戒。）其他手指上佩戴較小型的戒指，保持整體協調。

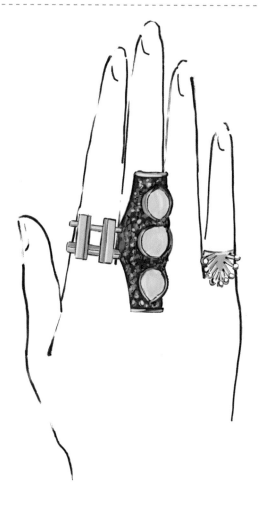

3
———

雙重樂趣。 不需要所有手指皆戴滿戒指（留白的手指對於造型的平衡非常重要），但盡情在雙手上混搭各種材質吧！

上下搭配

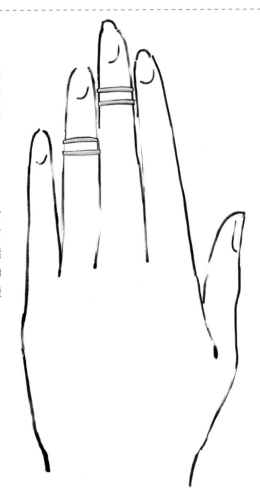

1

選擇指節戒。指節戒又稱中長戒（midi ring），戴在第一和第二指節之間。大部分指節戒皆纖細秀氣，最適合搭配其他細戒。

2

變化性。雖然指節戒通常是纖細的樣式，但還是有許多造型可混搭。試著選擇雙圈戒（double-stacked ring）、鏤空戒環，以及鍛造或扭轉金屬的質感。

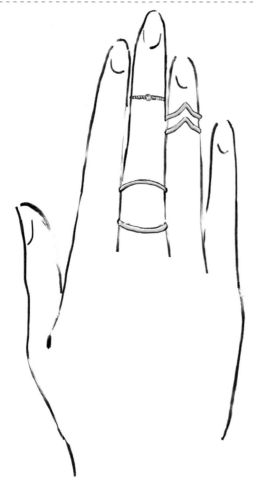

3

戴滿所有指節（不只第一
指節）。妳當然可以單戴
一只第一指節戒，但以一
般戒指的疊戴規則搭配會
更加有型。盡情在不同手
指的指節戴上戒指吧！

4

別忘了**造型的協調性**。無
論疊戴何種珠寶，切記保
持造型的平衡。如果一隻
手指上已經疊戴數個戒指，
旁邊的手指最好戴少些，
下一隻手指則可再戴多些。
總之，切勿過量——保留幾
隻完全空白的手指，可讓
疊戴造型顯得更加洗鍊不
造作。

戒指的幾何學

GEOMETRY
OF RINGS

記下這三個簡單的幾何原則,再也不必擔心佩戴數款戒指時的造型平衡感了。

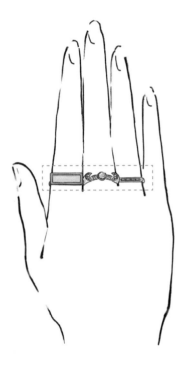

直線排列

將三只一樣寬的戒指戴在食指、中指及無名指,使其呈一直線。這是最簡單也最好看的戴法。

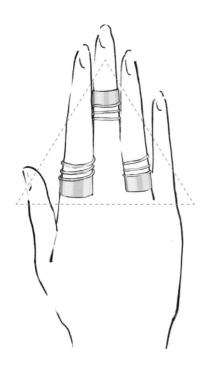

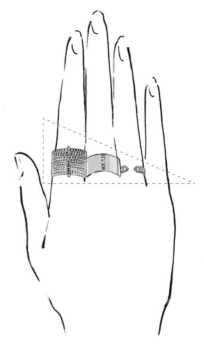

正三角形

- - - - - - - - - - - - - - - - - - - -

先選擇兩只戒指，分別戴在食指
及無名指上。接著在中指的第一
節戴上指節戒，完成第三點。
Voilà，完美的正三角形！

直角三角形

- - - - - - - - - - - - - - - - - - - -

在無名指戴上最細的戒指，接著
在中指戴上較寬的戒指，最後將
最寬的戒指戴在食指上，完成直
角三角形。

依風格疊戴
STACK
by Style

藝術氣息 ▶

- - - - - - - - - - - - - - - - - - - -

以球形的寶石搭配造型有稜有
角的戒指，使線條柔和。

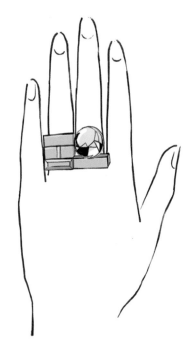

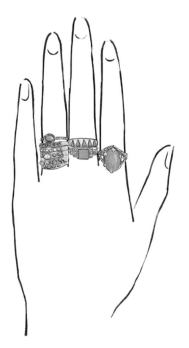

◀ 大量寶石

- - - - - - - - - - - - - - - - - - - -

細指環、裝飾藝術風格、雞尾
酒戒……只要寶石調性一致，
戒指就會有整體感。

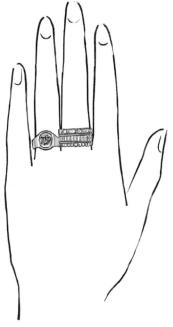

經典搭配 ▶
- - - - - - - - - - - - - - - - -
鑽石加上個人化的紋章戒，
是最經典的混搭。

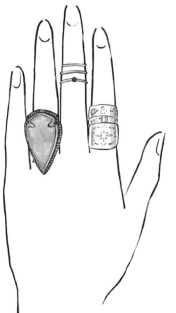

◀ **現代波希米亞**
- - - - - - - - - - - - - - - - - - -
選擇美式西南風格的搶眼寬版 C
字戒，營造完整的波希米亞感。

常見的寶石切割

馬眼型 *Marquise*	**圓型** *Round*	**三角型** *Trilliant*
這種杏仁形狀的切割法，可以得到最多的切面。	是最受歡迎也最經典的造型，閃耀度和反射性極佳，是第一個標準化的切割法。	無論直邊或弧邊，所有類似三角形的都稱為三角型。
橢圓型 *Oval*	**梨型** *Pear*	**方型** *Square*
可使寶石表面看起來較大，能使佩戴的手指顯得修長。	結合了馬眼型與圓型切割，其對稱性可展現高度的工藝技術。	階梯式方型切割的切面較寬平，閃耀度略遜於切面多的寶石。

以下表格將幫助妳認識心愛寶石的常見切割法。

八角型 *Octagon*	**祖母綠型** *Emerald Cut*	**矩型** *Baguette*
矩形八角型的閃耀度與方型很接近，但表面積較大。	經典的階梯式切割法，特色為大型平坦的頂面，最早使用在祖母綠上。	細長的矩形是最普遍的階梯式切割法，用於價格不高的碎鑽。
尖梯型 *Tapered Baguette*	**枕型** *Cushion*	**公主方型** *Princess Cut*
類似傳統的矩型切割，不過底部較窄。	特色是弧邊的方形或矩形，帶點老式礦工切割法的古董風味。	第二受歡迎的切割法，特色為兼具方型切割的俐落形狀，以及圓型切割的閃耀度。

CHAPTER
SIX

耳環
EARRINGS

扣式 + 穿式

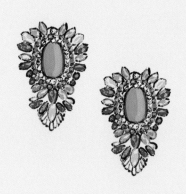

耳環的歷史源遠流長，
最早的紀錄為西元前 500 年的古波斯浮雕。
起初佩戴耳環是地位與年紀的象徵，
後來經過歲月與文化交流，逐漸發展出耳托式 、
垂鏈式等各種特色獨具的現代款式。

以下是妳不可不知的常見耳環款式：

耳針（STUDS） 有如小鈕釦，耳飾不可動，緊貼著耳垂。

垂墜（DROP） 通常為勾式掛在耳垂，下方有垂墜的裝飾。

攀爬（CRAWLERS） 細長的曲線形耳環，從耳垂向上延伸至耳骨。

圈式（HOOPS） 掛在耳垂上的圓圈形耳環。

吊燈（CHANDELIERS） 多層垂墜耳環，通常造型為向下開展，經常被視為主角級配件。

耳骨針（CARTILAGE） 專為耳骨上的耳洞所設計的小耳環。

双面（FRONT-BACK） 在耳垂前後方皆有裝飾的耳針耳環。

夾克（JACKET） 正面為耳針耳環，後方的耳托則是有緊貼耳垂下緣的裝飾物件。

耳夾／耳扣（CUFF） 寬版的C字耳環，戴在耳朵上方，包覆著耳骨。

這個章節將介紹各種搭配耳環的髮型，並教導讀者數個耳洞的耳針混搭，把大型耳夾戴得超有型的方法，以及其他搭配技巧。

與髮型的搭配
How to Style
YOUR HAIR
with EARRINGS

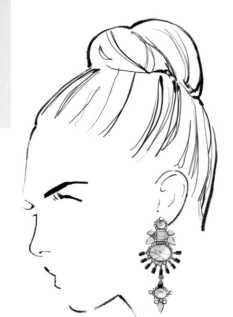

主角級吊燈耳環 ▶

- -

主角級的吊燈耳環就該有主角應
得的注意力，因此最好選擇簡單
的盤髮，例如芭蕾舞者般梳高的
包頭，使其成為目光焦點。

◀ **金色大圈式耳環**

- -

金色大圈式耳環周圍不可有
一根散亂的髮絲，搭配輕鬆
的馬尾，打造從容不造作的
造型吧！

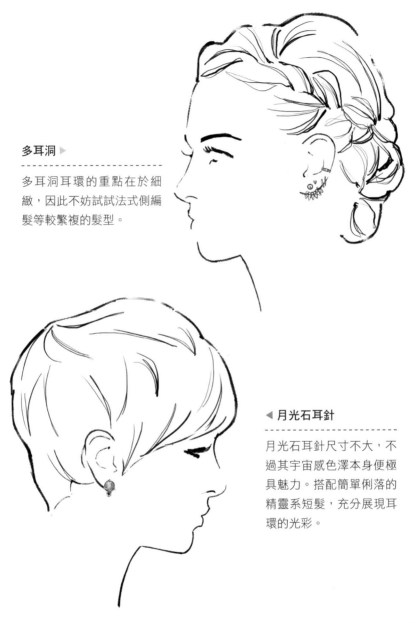

多耳洞 ▶

多耳洞耳環的重點在於細緻，因此不妨試試法式側編髮等較繁複的髮型。

◀ **月光石耳針**

月光石耳針尺寸不大，不過其宇宙感色澤本身便極具魅力。搭配簡單俐落的精靈系短髮，充分展現耳環的光彩。

攀爬耳環 ▶

兼具耳骨針與耳針的攀爬耳環，
吸引目光的同時也不失優雅。在
另一耳佩戴簡單的耳針，可提升
造型的玩味度。

耳托耳環 ▲

二合一型的耳環，前面是耳針，後方的耳托則襯著耳
垂下方。單獨佩戴時可保持造型的清新感，或者兩耳
皆戴上同款式的耳托耳環，為正式服裝帶來個性感。

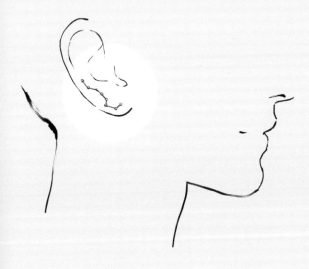

耳夾 ▼

- -

即使沒有任何耳洞，還是能以耳夾為耳朵
增添光彩。選擇簡約的金色或銀色耳夾戴
在耳骨上，別忘了將頭髮向後紮起！

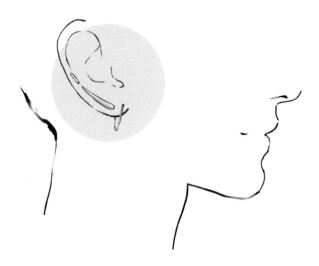

混搭小巧耳環

1

單一金屬材質。所有耳環皆為同一種金屬材質類型。黃金或銀質耳環皆能協調搭配，營造整體感。

2

造型多樣化。無論選擇小圈式耳環、垂墜的鍊子耳環、耳針，或是小型寶石耳環，選擇各色款式來嘗試不同效果。只要金屬材質相配，就會顯得協調。

多耳洞的搭配

The Art of
MULTI-
PIERCINGS

市面上有許多時尚的耳環，非常適合一個以上的耳洞佩戴。看看以下示範的搭配，精心裝點耳洞吧！

3

從厚重到輕巧，從大到小。從最厚重且／或最靠近臉部的垂墜耳環戴起，離耳垂越遠的就越輕巧。如果同時有垂墜耳環和大耳針，絕對先戴垂墜耳環。

材質混搭

1

依照顏色選擇寶石。 挑選對比色寶石的耳環，有助於提升整體造型感。紅寶石、祖母綠、鑽石及藍寶石，彼此搭配皆很出色。

2

選擇尺寸造型各異的耳環。 放膽選擇造型與尺寸迥異的耳環，如主角級幾何耳環、醒目的攀爬耳環，或是光耀閃爍的雙圈耳夾。只要寶石顏色相輔相成，這些搶眼的耳環就能保有協調性。

3

從厚重到輕巧,從大到小。原則
與混搭小巧耳環一樣,從最厚重
且／或最靠近臉部的垂墜耳環戴
起,離耳垂越遠的越輕巧。墜飾
最長的耳環,永遠要離臉部最近。

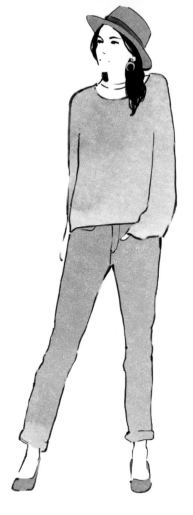

四季穿搭

How to Style by
SEASON

秋季 ▶

較粗獷的金屬耳環與秋天的中性色調帽子是完美組合,讓耳上光芒成為注意力的焦點。

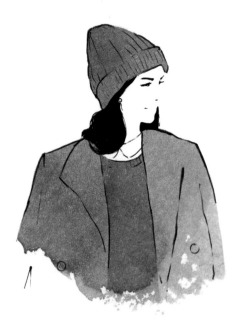

◀ 冬季

戴上造型簡單的基本款耳針,但要避免勾到厚重的衣物。

耳環一年四季皆宜，但是有些造型更適合特定季節。氣溫變幻之際，務必嘗試以下四種造型。

春季 ▶
- - - - - - - - - - - - - - - - - - - -
鑲滿美麗寶石的多彩大耳環，最適合在春暖花開的季節綻放光彩。

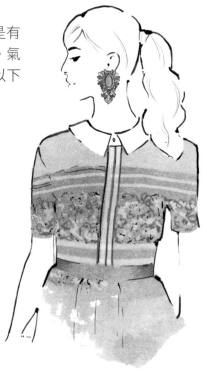

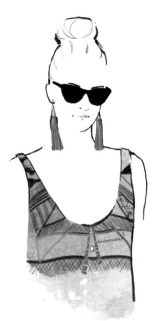

◀ 夏季
- - - - - - - - - - - - - - - - - - - -
試試在夏季時分，以流蘇耳環搭上清爽包頭和透氣的背心吧！

依場合搭配

造型大膽的抽象形垂墜耳
環，是各種風格珠寶中的必
備款式，不論週間或週末皆
搭配性十足。

週末

穿上運動風的週末輕裝，大大
提升耳環的休閒度。戴上棒球
帽並將頭髮塞至耳後，畢竟妳
希望充分展現這對耳環吧！

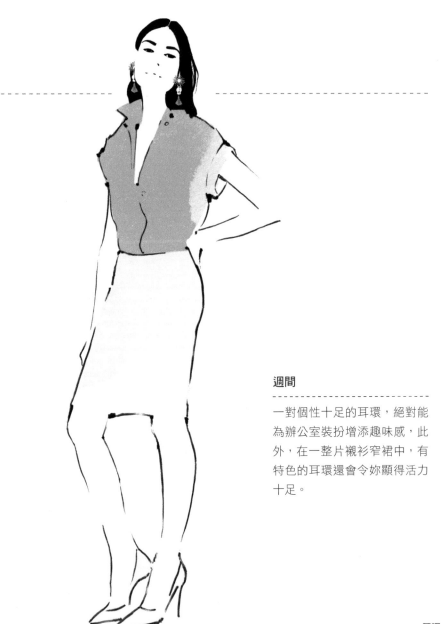

週間

一對個性十足的耳環，絕對能為辦公室裝扮增添趣味感，此外，在一整片襯衫窄裙中，有特色的耳環還會令妳顯得活力十足。

如何穿戴
雙面耳環

How to Wear the
FRONT + BACK
EARRING

1

簡單的珍珠耳針的確是經典選擇，不過這款雙重珍珠的前後耳環讓經典更上一層樓。較大的珍珠戴在耳後，因此從前方可略為窺見其蹤跡，低調又引人注目。

2

這類設計別緻特殊的耳環又稱峇里耳環（Balinese subeng），特色是以後方耳托的扭曲葉片，作為前方裝飾的延伸。

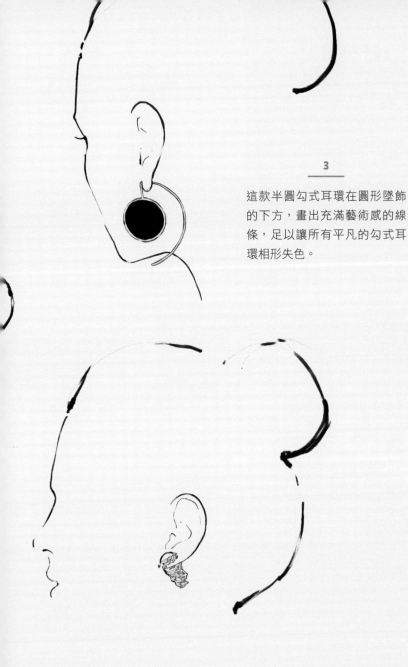

3

這款半圓勾式耳環在圓形墜飾的下方，畫出充滿藝術感的線條，足以讓所有平凡的勾式耳環相形失色。

各種臉型
適合的耳環
THE BEST EARRINGS
for Each Face Shape

	長臉	鵝蛋臉	圓臉	三角臉
耳針	√	√	√	√
圓形	√	✕	✕	√
方形	√	✕	✕	✕
矩形	√	√	√	√
超長垂墜	✕	√	√	✕
上重	√	√	✕	√
下重	√	√	√	✕
耳夾／耳扣	√	√	√	√
攀爬	√	√	√	√
夾克	√	√	√	√

任何臉型的飾品愛好者都適合戴耳環，下表能夠幫你找到最能襯托臉型的耳環類型。適切的比例是最基本的法則，因此盡量避免和臉型太接近的耳環形狀。

倒三角臉	尖臉	方形臉	菱形臉	心形臉
√	√	✕	√	√
√	✕	✕	√	√
√	✕	✕	√	√
✕	✕	√	✕	✕
✕	√	√	✕	✕
√	✕	✕	√	√
√	✕	√	√	√
√	√	√	√	√
√	√	√	√	√
√	√	√	√	√

CHAPTER
SEVEN

其他飾品
EVERYTHING
ELSE

如何穿戴

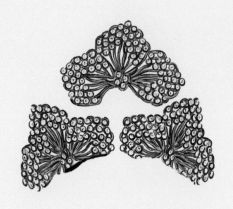

如果提到個人飾品，例如髮飾、
裝飾感強烈的臂環等，皆自成一格。
本章節將簡單介紹這些創意十足的各式飾品！

妳不可不知的幾款飾品：

髮插＆髮箍（HAIR COMBS & HEADBANDS） 戴在頭上的裝飾品。

臂環（ARMLET） 箍在上臂，看起來像大尺寸手環的飾品。

連指手鍊（RING-TO-WRIST BRACELET） 金屬鍊狀的手部飾品，連結手指與手腕。

身體鍊（BODY CHAIN） 在身體前後交叉的細鍊。

本章節示範最適合搭配身體鍊的服裝造型、珠寶飾品如何為髮型增色、各式臂環的造型潛力，以及許多其他內容。妳將發掘這些飾品如何打破框架，並學會將之融入日常造型中。

如何穿戴
髮插 & 髮箍
How to Wear
HAIR COMBS
+ HEADBANDS

髮箍 ▶

- - - - - - - - - - - - - - - - - - - -

盤髮固定後，輕輕戴上閃亮的
髮箍，並保持在髮型前側。是
特別的夜晚約會或正式宴會的
理想造型，同時也比珠寶頭冠
平易近人多了。

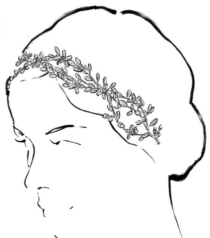

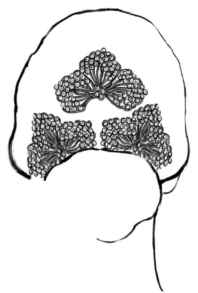

◀ 髮插組

- - - - - - - - - - - - - - - - - - - -

以珠寶髮插裝點低包頭，使
髮型背面也美不勝收。此搭
配創造令人目不轉睛的驚喜
效果，特別是當其他首飾保
持小巧低調時。

有時候，能夠融入髮型的首飾，就是最好的飾品──既具備
固定盤髮的實用功能，同時更為髮型增添華麗感。

側髮插 ▶

頭髮側梳後以花朵髮插固定，
打造浪漫風格。出席花園派對
或婚禮皆宜。不對稱的髮插造
型大大升級極簡髮型，保證相
機快門對妳閃不停。

◀ 後髮箍

若想為披肩的自然髮型增
添巧思，後髮箍是最佳選
擇。圖中為希臘風格桂冠
髮箍，成為週末毛衣牛仔
褲的輕便造型的重點。

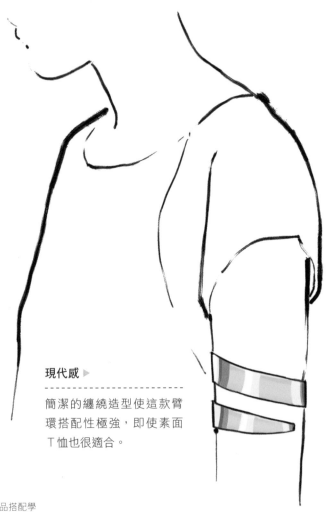

如何穿戴臂環

How to Wear

ARMLETS

現代感 ▶

簡潔的纏繞造型使這款臂
環搭配性極強，即使素面
T恤也很適合。

臂環能為造型帶來大膽與驚喜感。看看下列示範的三種臂環戴法，下次出門時就這樣搭配吧！

多款混搭 ▶

選定三款材質各異的細版臂環，創造出多層次搭配。臂環之間要保持適當距離，以免感覺太擁擠，並且要錯開臂環上的裝飾，落在一直線上會顯得呆板。

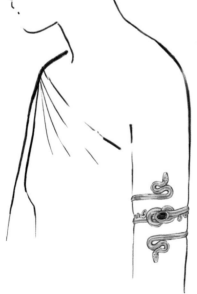

◀ 復古風

繁複華美的古董臂環是名副其實的主角級配，搭配希臘風的單肩上衣出席正式場合，再搶眼不過了。

如何穿戴
連指手鍊

How to Wear
RING-TO-WRIST
BRACELETS

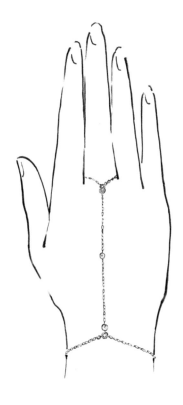

這類型手部飾品將配件的裝飾性發揮到淋漓盡致，不過仍然非常容易搭配。最好不要搭配其他戒指或手環，只要一副連指手鍊，就能為服裝大大增色。

細鍊款式

這類纖細漂亮的款式，就是連指手鍊的最基本型態，較適合搭配休閒的造型。若想為空無一物的手加上少許點綴，這款連指手鍊就是妳的必備配件。

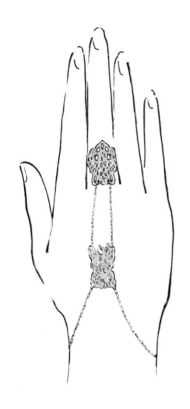 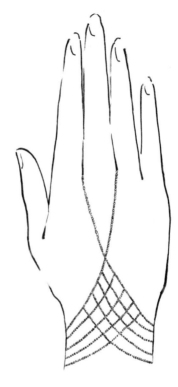

重點在戒指

這款連指手鍊的造型重點在裝飾感極強的花紋戒指，手背上的同款花紋墜飾則將目光一路帶至手腕。

重點在手腕

金屬鍊繞過中指，交織成簡潔的網狀手環，出色極了。

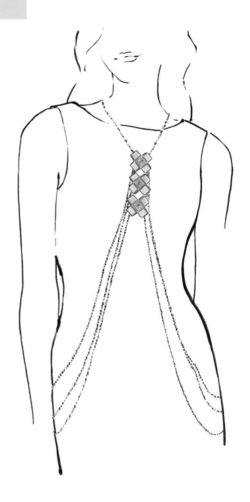

如何穿戴
身體鍊
How to Wear
BODY CHAINS

────

盛裝

穿戴一款對正式晚宴來說
造型感強烈的身體鍊,比
如有大量金色十字架或過
臀垂墜鍊子等的款式。搭
配簡單的黑色小洋裝,以
凸顯光芒耀眼的金色。

選購身體鍊時，切勿選擇緊貼身體的鍊子，以免突然「啪」的一聲繃斷。應選擇舒服地落在背部及臀部周圍的尺寸。

休閒

低調款式的身體鍊較適合白天的服裝。選擇合身（頸鍊較短或鍊子不超過臀部）但可套在長袖上衣外的樣式。

收納+保養
STORING + CARING

耳環

如果妳有很多勾式耳環，耳環樹是個不錯的投資——但造型討喜，還可以用來掛垂墜耳環。至於耳針，只要找一片邊角皮革，用圖釘戳洞後扣上耳環，不但取用快速方便，又可統一收納。

項鍊

收納方式取決於項鍊的款式。可在牆上釘一組掛鉤，掛上所有的項鍊，無論是細項鍊或又大又重的主角級項鍊皆很理想，還能使它們保持垂墜的狀態。項鍊樹也是不錯的選擇，數個枝狀掛架可整齊收納項鍊。若喜歡更有藝術氣息的展示方式，可以試試將它們擺在大理石板或書上（精裝古書顯得特別有氣質）。

如何展示及收納飾品

雖然展示的方式沒有好壞對錯，但若想要將耳環、手環、項鍊及戒指收納得有條不紊，還是需要一些技巧。如果常常在家弄丟首飾，下列小訣竅將對妳非常實用。

手環

通常手環比較容易收納，特別是C字手環和手鐲。硬式手環可輕鬆疊在柱狀陶瓷或木頭柱上，或者放進珠寶盒、雪茄盒，甚至漂亮的瓷碗也很不錯。細手環則用類似項鍊的方式收納，最好掛在掛鉤上。

戒指

由於體積小巧，光是放在簡單的瓷盤或小碗中就美不勝收。市面上也有陶瓷手形展示架，不妨購入作為進階的戒指展示器具。

打包

旅行時，打包飾品的重要性絕不亞於衣物服裝。秘訣在於獨立分裝每件首飾，避免纏繞打結，同時也方便檢查打包進度。每條項鍊、手環與其他可能會打結的首飾，皆以小塑膠袋分裝並標記。戒指可以全部裝在另一個塑膠袋中；所有的耳環固定在畸零皮革上（利用圖釘打洞）。最後把首飾丟入旅行小包，就可以上路囉！

如何清潔及擦亮飾品

隨著時間過去，金屬會漸漸變得黯淡無光，這是免不了的。黃銅、銅、黃金、銀等金屬，只要暴露在空氣中並受潮，就會因氧化而失去光芒。不過只要利用家中隨手可得的物品，就能讓心愛的首飾煥然一新。

◆ 用番茄醬仔細擦拭黃銅合金，立刻就閃閃發亮。

◆ 混合檸檬汁和鹽，用來清潔黃銅再適合不過。

◆ 非鍍金的金飾可用溫水和洗碗精清洗。

◆ 少許含潔白成分（非膠狀）的牙膏，清潔銀飾效果特別好。

當然，如果以上方法失敗了，還是可以指望首飾專用清潔劑！